歷代碑帖精選叢書[十一]

U0101928

宋 黄庭堅

寒山子龐居士詩 松風閣詩

黄庭堅 書

西泠印社出版社

我見黃河水

己重忘憂

水流如激箭

人世不學華
玉生四眼本

業愛為煩惱

院輪通武許

寒山出此語

坑。輪迴幾許劫，不解了无明。寒山出此語，舉

世狂癡半有
筆對畫面說

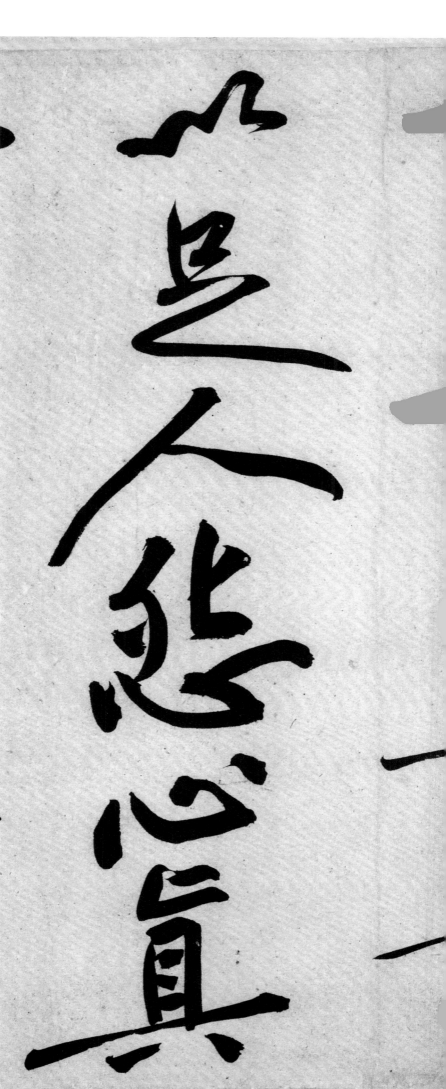

世狂癡半。有事對面說，所以足人怨。心真

是人怨心真

語甚直直語一

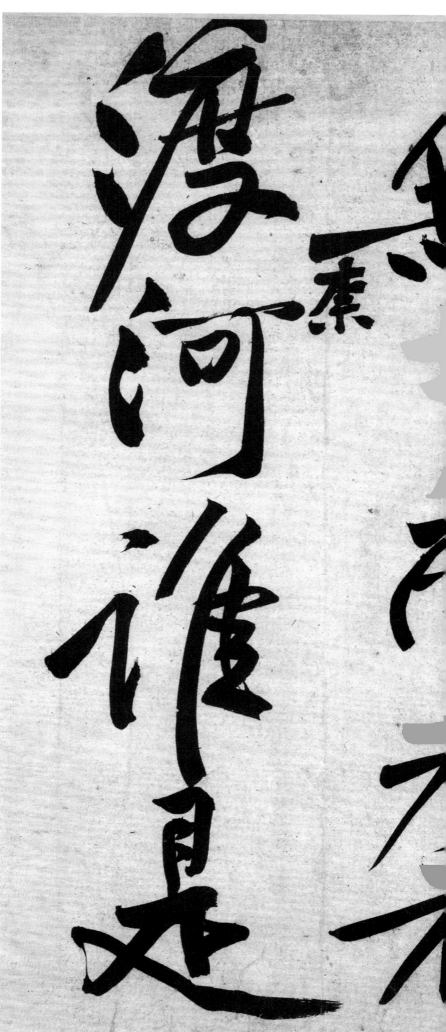

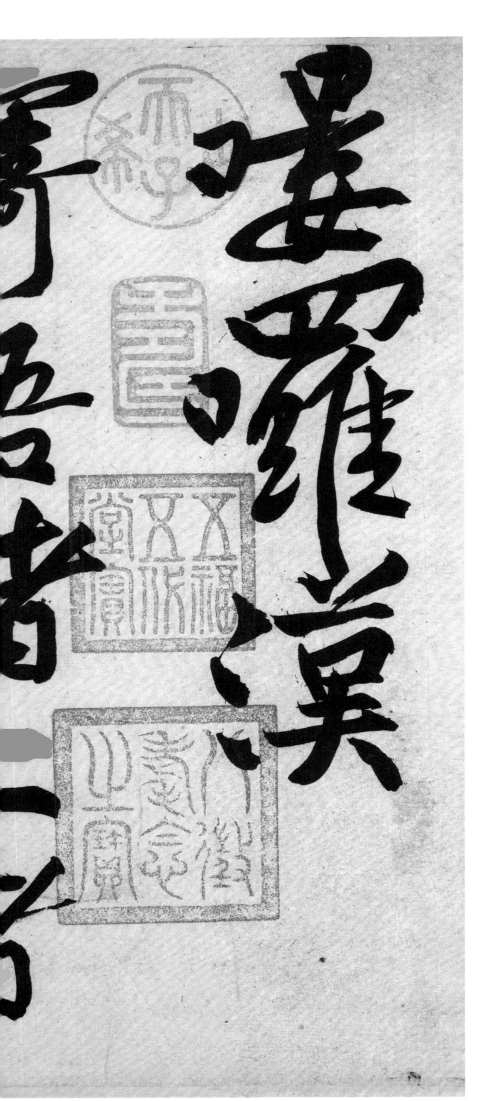

暴羅漢
羅漢
寄五百
者一人

嗖羅漢。寄語諸仁者，仁以何爲懷。

仁以何爲懷

歸源知自性

自生也叩理束

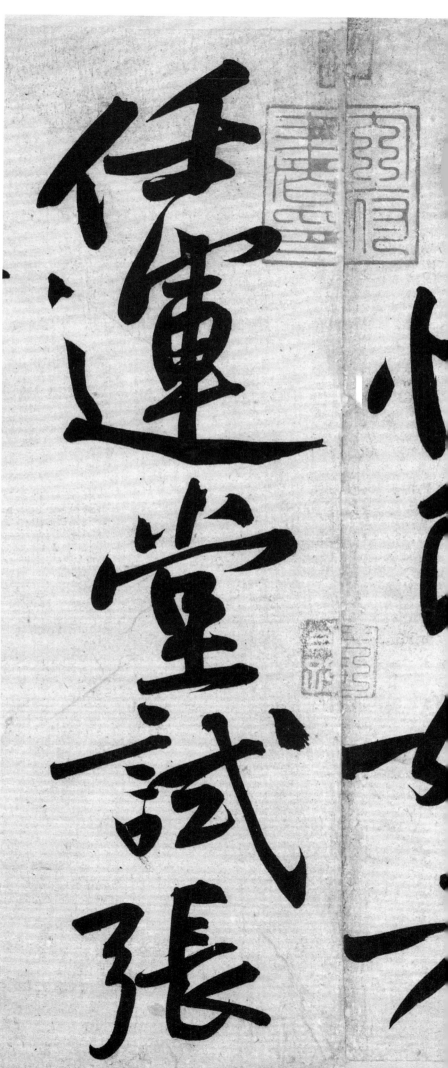

歸源知自性，自性即如來。任運堂試張

通筆為

無馬義前上軍

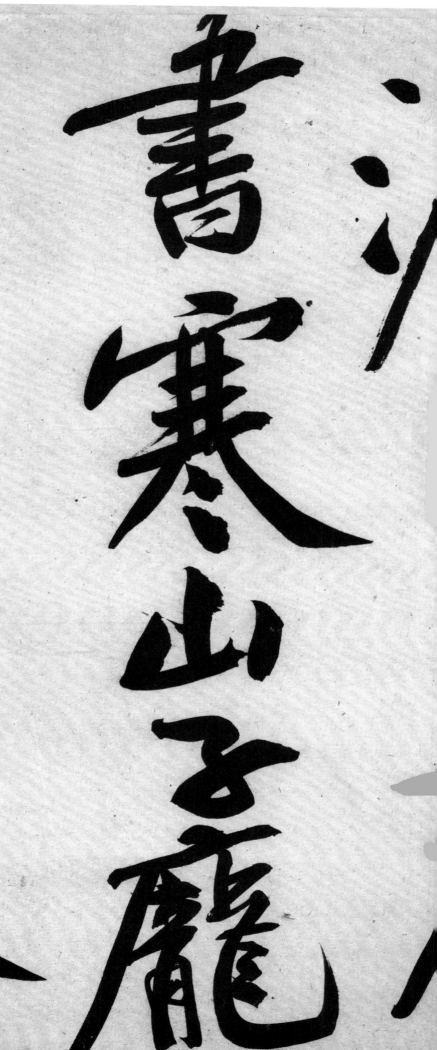

居士詩兩卷

涪紛見

松風閣

依夜闌箕斗插

屋椽我来名之

遶道求整公珠

梧數百年斧

所斤入谷參天

御書房
鑑藏寶

枝素

所而救今叅天

凤鳥鴈皇五十

弦洗耳不須

斤所赦令參天。風鳴媧皇五十弦，洗耳不須

菩薩泉嘉

二二子甚好

二子賢

力貧買酒醉

幽篁夜雨鳴廊

到曉懸懸相看

不歸卧僧壇泉

枯石澡夏□□

枯石燥復凝潄濛

山川光暉瞳我

妍 野 僧 旱 昺

羲 六 陕 曾 志

枯石燥復潺湲，山川光暉爲我妍。野僧［早］旱

饑不徯饐曉

見寒溪有炊

煙東坡道人

饑不能饘，曉見寒溪有炊烟。東坡道人

時到眼前釣

巴沈泉張羮何

臺驚濤可

已沈泉，張侯何時到眼前。釣臺驚濤可

篆蛟龍纏

畫眠怡亭看

得此身脫拘攣

舟載諸友長周旋

舟載諸友長周旋。

東坡此詩似李太白

猶恐太白有未到

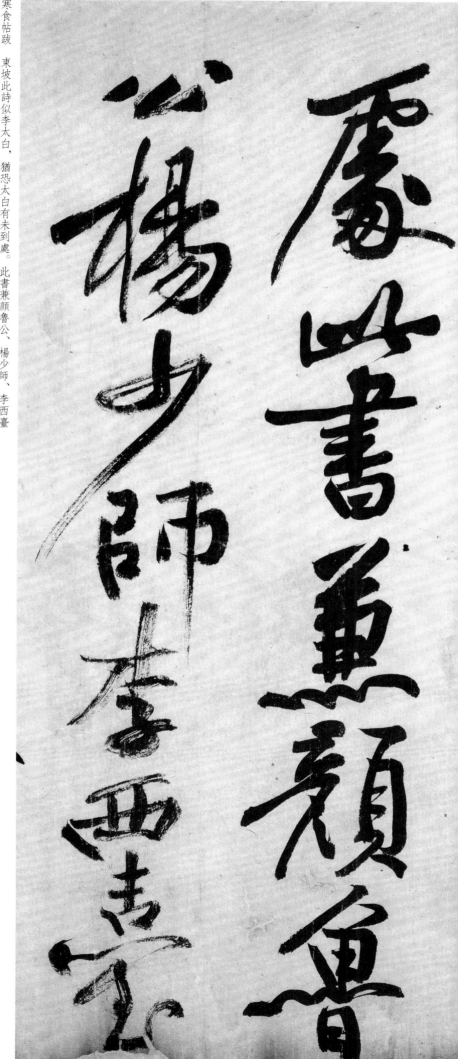

寒食帖跋　東坡此詩似李太白，猶恐太白有未到處。此書兼顏魯公、楊少師、李西臺

筆意成律東坡

復為之未必及此也曰

東坡戲見此以書應

笑我於無佛

處

東坡戲見此書應

笑我於無佛

處

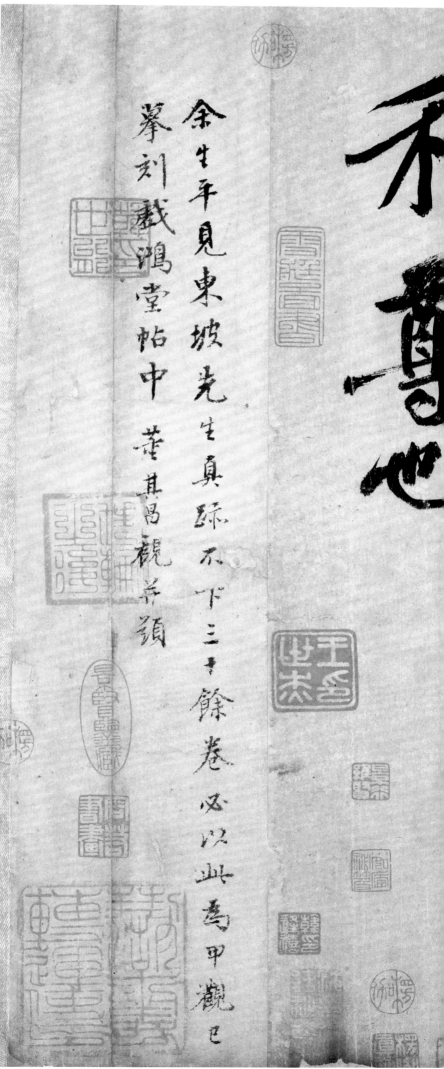

余生平見東坡先生真蹟不下三十餘卷必以此為甲觀已

峯刻戲鴻堂帖中董其昌觀并題

稱尊也。

圖書在版編目（ＣＩＰ）數據

宋黃庭堅寒山子龐居士詩、松風閣詩 / 觀社編. ——
杭州 ： 西泠印社出版社，2023.6
　（歷代碑帖精選叢書）
　ISBN 978-7-5508-4140-6

　Ⅰ．①宋… Ⅱ．①觀… Ⅲ．①行書－碑帖－中國－北
宋 Ⅳ．①J292.25

中國國家版本館CIP數據核字（2023）第087182號

歷代碑帖精選叢書〔十二〕 觀社 編

宋 黃庭堅寒山子龐居士詩 松風閣詩 宋 黃庭堅 書

出 品 人 江 吟
出版發行 西泠印社出版社
地　　址 杭州市西湖文化廣場三十二號五樓
聯繫電話 ○五七一—八七二四三○七九
責任編輯 劉遠山
責任校對 劉玉立
責任出版 馮斌强
經　　銷 全國新華書店
製　　版 杭州如一圖文製作有限公司
印　　刷 杭州捷派印務有限公司
開　　本 八八九毫米乘一一九四毫米 十六開
印　　張 六
印　　數 ○○○一—二○○○
書　　號 ISBN 978-7-5508-4140-6
版　　次 二○二三年六月第一版 第一次印刷
定　　價 柒拾捌圓